DEBUT D'UNE SERIE DE DOCUMENTS
EN COULEUR

CATALOGUE

DE LA

BELLE ET NOMBREUSE COLLECTION

DE

TABLEAUX

MODERNES,

De M. Souty,

DONT LA VENTE AURA LIEU

Les Mardi 19, Mercredi 20, Jeudi 21, et Vendredi 22 Janvier 1847,

RUE DES JEUNEURS, 16,

HOTEL DES VENTES MOBILIÈRES

SALLE N° 1.

Par le ministère de M° RIDEL, Commissaire-Priseur, rue Saint-Honoré, 335.

Assisté de M. SCHROTH, Appréciateur, rue Fontaine-Molière, 33,

CHEZ LESQUELS SE DISTRIBUE LE PRÉSENT CATALOGUE.

EXPOSITION PUBLIQUE

Les Dimanche 17 et Lundi 18 Janvier 1847, de midi à 4 heures.

PARIS
IMPRIMERIE DE MAULDE ET RENOU,
RUE BAILLEUL, 9-11, PRÈS DU LOUVRE

1846.

FIN D'UNE SERIE DE DOCUMENTS
EN COULEUR

CATALOGUE

DE LA

BELLE ET NOMBREUSE COLLECTION

DE

TABLEAUX

MODERNES,

De M. Souty,

DONT LA VENTE AURA LIEU

Les Mardi 19, Mercredi 20, Jeudi 21, et Vendredi 22 Janvier 1847,

RUE DES JEUNEURS, 16,

HOTEL DES VENTES MOBILIÈRES

SALLE N° 1.

Par le ministère de M° RIDEL, Commissaire-Priseur, rue Saint-Honoré, 335.

Assisté de M. SCHROTH, Appréciateur, rue Fontaine-Molière, 33,

CHEZ LESQUELS SE DISTRIBUE LE PRÉSENT CATALOGUE.

EXPOSITION PUBLIQUE

Les Dimanche 17 et Lundi 18 Janvier 1847, de midi à 4 heures.

PARIS

IMPRIMERIE DE MAULDE ET RENOU,

RUE BAILLEUL, 9-11, PRÈS DU LOUVRE

1846.

AVERTISSEMENT.

La belle et nombreuse collection que nous offrons à la curiosité de MM. les amateurs est digne de fixer leur attention par le choix et la variété des noms des artistes qui la composent. M. Souty la livre aux enchères publiques pour ne s'occuper à l'avenir que de ses travaux de dorure, qui deviennent de jour en jour plus considérables et ne lui permettent plus de pouvoir suivre le commerce de peinture avec persistance et assiduité comme il l'a fait jusqu'à ce jour. Nous croyons devoir faire connaître à MM. les amateurs et commerçants que non seulement il ne s'est réservé aucun des tableaux qui garnissaient sa galerie, mais qu'il y a joint en outre tous ceux qui composaient sa collection particulière, et qui sont inconnus de MM. les amateurs, son intention positive étant de ne rien réserver.

Voulant laisser à MM. les amateurs le mérite d'apprécier notre belle collection, nous avons été extrêmement sobre d'éloges; nous avons pensé que l'inspection qu'ils en feront vaudrait mieux que des paroles pompeuses; et pour faire comprendre l'importance de cette collection, qu'il nous suffise de citer les noms de MM Beaume, Biard, Bonington, Calame, Charlet, Charpentier, Court, Cottrau, Decamps, Decaisne, Dedreux, Dorcy, Alfred de Dreux, Eugène Delacroix, Jules Dupré, Robert Fleury, Edouard et Karl Girardet, Gudin, Grenier, Oscar Guet, Hildebrandt, Hoguet, Hostein, Eugène Isabey, Jacquand, Tony Johannot, Joyant, Lapito, Le Poitevin, Mercey, Mozin, Muller, Prud'hon, Philippoteaux, Rémond, Alphonse Roehn, Camille Roqueplan, Philippe et Théodore Rousseau, Signol, Henri Scheffer, Schopin, Tissier, Vidal, Horace Vernet, Watelet, et autres.

CONDITIONS DE LA VENTE.

Les acquéreurs paieront, en sus des adjudications, cinq pour cent applicables aux frais.

DÉSIGNATION DES TABLEAUX.

M. ANDRE (Jules).

1 — Paysage. Sur le devant une pièce d'eau, à gauche un groupe d'arbres et plusieurs personnages.

M. BADIN.

2 — Pêcheurs d'Etretat au bord de la mer.

M. BELLANGÉ (Hippolyte).

3 † Le vieux Troupier.

M. BEAUME.

4 L'Enfant malade. La mère, appuyée sur son berceau et les mains jointes, prie et implore Dieu pour sa délivrance.

5 † Enfants de pêcheurs sur la plage regardant la mer avec anxiété, à leurs pieds un chapeau rejeté à terre par les vagues.

6 † Le Pardon.

Ce tableau, une des bonnes productions de son auteur, est bien pensé et exécuté, les têtes sont pleines d'expression et de sentiment, la couleur en est jolie et la lumière y est des mieux distribuée.

M. BESSON.

7 — Une Madeleine.

M. BOUCHÉ.

8 — Marine. Sur le devant une barque avec des matelots rentrant au port.

M. BRACKELAER.

9 + Vache au pâturage tenue par une jeune fille.

M. BAUCÉ.

10 — Episode de la guerre d'Afrique.

M. BERGERET.

11 — Diane de Poitiers et Henri II faisant de la musique. Tableau gracieusement composé.

M. BLANCHARD (Pharamond),

12 — Vue du port de Cadix.

M. BODEMAN.

13 + Paysage. Effet de neige ; sur le devant des patineurs et des paysans faisant des fagots.

M^{me} BRUYÈRE.

14 — Pêches et melon.

M. BIARD.

15 + La visite à la nourrice. Près d'un berceau dans lequel est couché un jeune enfant, un papa joue avec une poupée qu'il pose sur sa tête pour l'amuser.

M. BERNARDOU.

16 — Tête de vieux paysan coiffé d'un bonnet de laine.

BONINGTON (attribué à).

17 — Plage à marée basse. Sur le devant un cheval blanc et un grand nombre de personnages, hommes et femmes, vendent et achètent du poisson; dans le fond un village au bord de la mer. Tableau très lumineux et brillant de couleur.

M. CALAME.

18 — Paysage avec groupe d'arbres.
19 — Autre. Sur le devant une pièce d'eau.
20 + Autre. Effet de soleil couchant, site de rochers sur lesquels sont des groupes d'arbres; sur le devant une rivière.

M^{lle} CAILLET.

21 — Paysage. Sur le devant une habitation de paysans, à gauche un ruisseau traversé par un pont.
22 — Vue d'un lac au soleil couchant.

CHARLET.

+23 — Sergent de voltigeurs sur une route couverte de neige.

M. CHARPENTIER.

24 + Une moissonneuse. Tableau d'une belle et riche couleur.

25 — Tête de jeune femme romaine.
26 — Femme italienne jouant du tambour de basque.
27 — Marchande d'oranges.

M. CARELLI.

28 — Plage et marine aux environs de Naples, dans le fond le Vésuve.
29 — Vue du lac Fusaro, près Naples.
30 — Vue d'Ischia.
31 — Vue de Capri.
32 — Paysage. Souvenir d'Italie.

CORRÈGE (M. Bouterweck, d'après le).

33 — Sainte Catherine lisant. Très belle copie d'après ce maître célèbre.

M. CHASSELAT (Saint-Ange).

34 — Paysans dans la campagne de Rome. Effet de soleil couchant d'une grande vérité.
35 + Jeune femme devant une croisée tenant un petit chien entre ses bras, à côté d'elle un autre chien posé sur son derrière près d'un groupe de fleurs. Tableau fin et brillant.

M. CHAZAL.

36 — Vue de l'intérieur de l'ancien cloître de Saint-Jean de Latran, sur le devant plusieurs moines. Tableau d'une jolie exécution et dont les détails sont d'une grande finesse.

M. CIBOT.

37 — Jeunes enfants jouant au soldat ; une servante tient un chien debout, et sur le devant, à droite, une maman présente un biscuit.

38 — Lucie Asthon et lord Ravenswood. Sujet tiré du roman de Lucie de Lammermoor, de Walter Scott.

M. COSSEMANS.

39 + Guirlande de fruits.

M. COGNIET (Jules).

40 — Vue de l'auberge de Kanderstag, en Suisse.

M. COMPTE CALIX.

41 + Le rendez-vous breton au bord d'un ruisseau.

M. COURT.

42 — Jeune fille, la tête couverte d'un mouchoir bleu.

43 — Femme de brigand à genoux devant une malle ouverte, elle presse contre son cœur un chapelet qu'elle y a trouvé.

44 — Tête de Christ d'un grand caractère.

M. COTTRAU.

45 + Sujet tiré des mille et une nuits. La sultane Scheerazade dit un conte au sultan Schariar. Tableau effet de lumière des mieux entendu.

M. COUVELEY.

46 — La Déclaration.
47 — Les Musiciens bretons.

M. COBLITZ.

48 — La jolie jardinière arrosant ses fleurs.

M. COLIN (Alexandre).

49 † La jeune malade. Elle est entourée d'une jeune fille et d'enfants assis à terre et jouant. Tableau bien entendu d'effet et d'une jolie couleur.
50 — Les pêcheuses de Dunkerque portant leurs filets et revenant de la mer. Tableau d'une grande harmonie.

M^{lle} COLLIN.

51 † Vue prise à Civita-Castellane.
52 — Vue du château de Chatelard sur le lac de Genève. Tableau joli de couleur et d'effet.
53 † Paysage. Site de montagnes, sur le devant des moutons.
54 — Paysage. Site de Suisse, sur le second plan un chalet près d'une rivière.
55 — Vue du lac de Brientz, canton de Berne.

M. DAGNAN.

56 † Vue prise à Annecy en Savoie. Tableau d'un effet pittoresque et d'une jolie exécution.

M. DAUPHIN.

57 — Vue du port de Ripetti, à Rome. Sur le devant deux personnages jouant à la more.

Mᵐᵉ DALTON.

58 — Tête de chien.

M. DECAMPS.

59 + Tête d'arabe vue de profil, coiffée d'un turban.

60 + Le repos d'un conducteur d'ânes. Tableau puissant de ton, d'une couleur fine et d'une touche spirituelle.

61 + Le Singe au miroir. (Provient du cabinet de M. Paul Perrier.)

62 + Don-Quichotte.

62 bis. + Souvenir de la Turqui d'Asie (salon de 1846).

M. DEHAUSSY.

63 — Le repos de la pêcheuse.

M. DECAISNE.

64 + Le Sommeil de l'Enfant-Jésus. Des anges voltigent au dessus du divin enfant et l'un d'eux lui jette des fleurs.

65 + Leicester et Amy Robsart surpris par Elisabeth.

Mᵐᵉ DEHEIRIN.

66 — Une sainte Catherine. Ce tableau a été terminé avec soin par M. DECAISNE.

M. DE GRAILLY.

67 + Vue prise à Cernay, vallée de Chevreuse.

M. DEDREUX DORCY.

68 — Jeune fille la tête appuyée sur la main.
69 — Tête de jeune fille entourée d'un voile.
70 — Jeune femme assise sur un large canapé dans un jardin.
71 — Tête de jeune fille dans le sentiment de Greuze.
72 — Jeune fille pensive caressant un chien.
73 — Jeune fille allant au bal, tenant une rose.

M. DEDREUX (Alfred).

74 — Jockei monté sur un cheval lancé au galop qui va franchir un ruisseau, tandis que celui qu'il tient par la bride recule.
75 — Jockei assis à terre, tenant deux chevaux par la bride.
76 — Cheval en liberté se défendant des attaques d'un chien.
77 — Chasseurs montés sur des chevaux et précédés de leurs chiens.
78 — Le commandeur de Malte emporté par son cheval fougueux sur lequel un jeune homme s'est précipité et qu'il essaie de retenir par la bride avec de violents efforts.
79 — La Promenade. Une jeune dame à cheval vient de se décoiffer et s'essuie le front avec son mouchoir, sur le devant un lévrier blanc, et dans le fond un cavalier.
80 — Jockei conduisant des chevaux par la bride, les mains dans ses poches et une grosse cravate autour du cou.

81 — Le Quoniam. Cheval ayant appartenu à S.
A. R. Monseigneur le duc d'Orléans. *560*

82 + Bataille de Baugé en 1421. Ce tableau capital est d'une exécution à la fois large, ferme et vigoureuse, les figures y sont d'une énergie d'exécution et de pensée tout à fait remarquable. *1500*

83 — La Course au clocher. Tableau largement et librement exécuté.

84 + Chasse dans la forêt de Fontainebleau. *245*
85 + Chiens de chasse. *900*
86 + Chiens courants. *1000*
87 — La Course entre deux chevaux.
88 — Le Rendez-vous de chasse.

M. DELACROIX (Eugène).

89 — Un Alchimiste.
90 — Un Albanais. Deux dessins à l'aquarelle.

M. DELESTANG PARADE.

91 — Groupe de femmes en prières devant un autel. Petit tableau joli de caractère et d'une exécution soignée.

92 — Religieuse apportant un cordial à une femme assise et tenant un enfant sur ses genoux. Tableau d'une bonne couleur et d'une exécution soignée.

M. DUBOIS (Théodore).

93 — Paysage et Rivière. Souvenir de Hollande; sur le devant des barques près de terre.

12

M. DUVAL LE CAMUS.

91 — Bretons en prières devant une croix au bord de la mer.

95 — Femme assise sous un arbre pressant son jeune enfant contre son sein, près d'elle un chien. Tableau effet de pluie.

M. DUPRÉ (Jules).

96 — Paysage avec groupe d'arbres, au bas sur le devant, une mare avec des bestiaux. Tableau bien entendu de couleur et d'effet.

M. DUPRE (Victor).

97 — Paysage coupé par une large rivière bordée de petits massifs d'arbres.

M^{lle} DUPAN.

98 — Paysage. Vue des environs de Genève. Effet de soleil d'une grande vérité.

M. ESBRAT.

99 — Vue du lac de Thoun.
100 — Autre du lac de Genève, en avant des maisons dans des groupes d'arbres.
101 — Autre prise à Thiers.

M. FAES.

102 — Bouquet dans un vase composé de roses, jacinthes, pivoines, etc. Tableau d'une agréable composition et harmonieux de couleur et d'effet.

M. FALENSKI.

103 — Un Sin ga ouas, tribu osage, en embuscade sur un rocher un arc à la main.

M. FLERS.

104 — Paysage ; sur le devant, deux personnages assis, et derrière eux un bouquet d'arbre.

105 + Vue des environs de la rivière de Thibouville en Normandie.

M. FLEURY (Léon).

106 + Paysage avec habitation de paysans; au devant, une mare.

107 — Vue des bords de la Meuse à Monthermé. Ces deux tableaux sont finement exécutés et d'une couleur agréable.

M. FLEURY (Robert).

108 — Bethzabeth au bain ; elle est assise et paraît écouter avec inquiétude en se recouvrant de ses vêtements. Tableau d'une couleur ferme et puissante et d'une exécution belle et large et dont la lumière est savamment distribuée.

109 — La marchande de pommes; jeune fille vue à mi-corps et coiffée d'un chapeau de paille. Tableau gracieux de couleur et d'effet.

110 + Sénateur vénitien prenant lecture d'une lettre.

M. FOUQUET.

111 — La danse des chiens savants.
112 + Saltimbanques en voyage; sur le devant, une petite charrette traînée par un âne et remplie de chiens; un joueur d'orgue, un chameau et le maître de la troupe suivent.
113 — Petit Savoyard assis à terre près de son chien; deux enfants dans l'angle d'un mur le regardent.
114 + Jeunes enfants savoyards demandant la charité. Ces tableaux sont d'une bonne couleur.

M. FONTENAY.

115 — Paysage; site de Suisse. Sur le devant, un ruisseau.
116 — Autre, vue prise à Silian dans le Pusterthal (Tyrol).
117 — Autre vue de Suisse; sur le devant, une masse de rochers et de sapins; à gauche, un châlet.
118 — Vue du château de Sainte Marie près Luz-en-Barrége (Pyrénées).

M. FRANCESCO.

119 — Rochers au bord de la mer. Effet de clair de lune très pittoresque.
120 — Vue de Naples. Tableau d'une jolie exécution et d'une grande vérité de couleur.
121 — Paysage.

M. PIOCCHI.

122 — La Volupté. Jolie miniature d'après Prud'hon.

M. FRANCIS.

123 — Chiens poursuivant des canards.
124 — Chasseurs au repos ayant près d'eux leurs chiens.
125 — Deux Chiens de chasse en arrêt.

MM. FRANCIS et J. COLLIGNON.

126 + Le Repas dans l'intérieur d'une forêt.
127 — Chasse dans la plaine.

M. FRANCIA fils.

128 — Vue prise à Dieppe.
129 — Vue du Cours de la Seine au bas de Marly. Tableau lumineux et d'une jolie couleur.

FRAGONARD (Genre de).

130 + Jeune Femme, le sein découvert, que son jeune enfant endormi sur ses genoux vient d'abandonner. Tableau d'une couleur agréable.

M. FOURNIER DES ORMES.

131 — Paysage, à gauche un groupe d'arbres et à droite une rivière serpentant la plaine.

M. FORT (Siméon).

132 + Paysage, sur le devant un ruisseau tombant en cascade.

133 — Autre avec vieille tour sur le devant, et rivière dans le fond coulant au bas d'une montagne.

134 + Vue prise dans le Valais.

M. FORTIN.

135 — Le Départ pour la ville. Tableau bien composé et bien entendu de couleur et d'effet.

M. GIRARDET (Edouard).

136 + Le Défenseur de la couronne.

GIRODET (d'après).

137 — Le Convoi d'Atala. Très beau fixé par Bonhommé.

M. GIRARDET (Karl).

138 + Le Laboureur égyptien; il conduit une charrue attelée d'un chameau et d'un bœuf.

139 — Vue prise sur le Nil; sur le devant des pêcheurs dans une barque tirent leurs filets.

140 + Vue de Suisse, sur un lac plusieurs petites embarcations et sur le devant des laveuses.

M. GIRARD.

141 — Paysage, vue prise dans la Limagne d'Auvergne. Tableau bien entendu d'effet.

M. GARNERAY (Louis).

142 — Plage à marée basse avec plusieurs embarcations à la côte sous voiles.

M. GÉLIBERT (Paul).

143 — Vache noire dans une prairie près d'un échalier.
143 bis — Bœuf blanc et noir à l'abreuvoir.

M. GOBERT.

144 — Vue de l'entrée du port de Boulogne.
145 — Vue prise de la Tamise.
146 — Marine calme avec grandes et petites embarcations.
147 + Port de mer à marée basse, sur le second plan un vaisseau sur la grève.
148 + Episode de la retraite de Russie, fixé.
149 — Onze fixés, paysages et figures. Cet article sera divisé.

M. GUDIN.

150 + Marine et falaise, sur le devant une barque de pêcheurs sous voiles.
151 — Marine calme, sur le devant un terrain et quelques petites figures.

M. GRENIER.

152 — Chasseur catalan près d'une femme assise et tenant un jeune enfant qui joue avec la poignée de son épée. Tableau très finement exécuté.

M. GUÉ.

153 — Paysage, vue du village de Sinsheim en Allemagne.

M. GUET (Oscar).

151 + Une Moissonneuse, elle tient d'une main une faucille et elle entoure une gerbe de blé de son bras.

155 + La Coquette, jeune fille assise sur un canapé ; d'une main elle tient un miroir et de l'autre un collier de perles qu'elle a au cou.

156 — La Confession de Violetta, sujet tiré du roman le Bravo de Cooper. Tableau bien exécuté et d'un effet harmonieux.

157 + Jeune Fille romaine assise sur un tertre, elle s'appuie sur l'anse d'un panier rempli de limons. Charmant tableau d'un joli caractère et d'une gracieuse exécution.

M. GUIAUD

158 — Vue de l'église de St.-Goar.

HILDEBRANDT (aîné).

159 — Jeunes Enfants tenant une corde attachée à un bateau qu'ils remorquent. Tableau d'une couleur fine et agréable et d'une charmante exécution.

HILDEBRANDT (jeune).

160 -|- Plage à marée basse ; sur le devant un groupe de personnages. Tableau agréablement exécuté.

M. HOGUET.

161 — Marine avec bateau pêcheur sur le premier plan.

162 — Rivage de mer avec village et église sur le second plan, sur le devant une barque de pêcheurs près d'un rempart.
163 — Paysage, vue de Suisse ; sur le second plan un chalet.
164 — Autre, coupé par un pont sur le premier plan ; au bas de l'eau tombant en cascade.
165 — Autre, avec rivière sur le premier plan.
166 — Autre, cours de rivière avec bateau sur la grève.
167 — Autre, vue de Suisse, chalet près de rochers et groupe de sapins.
168 — Autre, vue de la Case de la Broucette dans les Pyrénées.
169 + Autre, avec château flanqué de tourelles au milieu de broussailles ; soleil couchant d'un bel effet.
170 — Vue d'Amselgrund en Suisse.
171 + Souvenir de Suisse.
172 + Vue prise en Suisse.
173 — Paysage et fabriques.
174 + Ravin en Suisse.
Tous les tableaux de cet artiste sont remarquables par leur finesse et leur touche ferme et spirituelle.

M. HOSTEIN.

175 — Vue prise à Annonay, sur le devant un bas fond avec des arbres, et plus haut des fabriques éclairées par le soleil. Tableau d'une jolie couleur et bien entendu d'effet.
176 — Vue de l'Arriccia, environs de Rome.

M. HUBERT.

177 + Paysage avec tronc d'arbre sur le devant.

M. HUET (Paul).

178 Paysage d'un effet vigoureux, sur le devant une rivière avec un bateau, et plus loin un cheval qui va boire, etc.

M. ISABEY (Eugène).

179 — Rivage de mer et falaise avec figures sur le devant et barques sur la grève. Tableau d'un bel effet.

180 — Autre avec église et groupe de barques dans le fond.

181 — Autre, sur la grève une voiture et des personnages et des débris de navire.

182 + Marine, effet de soleil levant, sur le devant plusieurs figures sur la plage, plus loin la mer avec barque de pêcheur et derrière un château bâti sur un rocher.

183 + Marine, suite de tempête; la mer encore très grosse vient de rejeter sur la plage une jeune femme morte; dans l'air un goëland plane au-dessus d'elle. Tableau capital d'une grande finesse de couleur et d'un effet puissant.

184 Une grosse mer; sur le devant à la côte bon nombre de personnages regardent la mer avec anxiété et sur le devant un marin regarde avec sa longue vue. Tableau d'une belle exécution et plein de poésie.

185 — Vue de l'intérieur d'un marché, dans le fond une église gothique surmontée d'une tour.
186 + Vue du port d'Honfleur (provient du cabinet de M. Demidoff).
187 + Barque de pêcheurs remorquée.
188 — Jeune Page à la porte d'une habitation.

M. ISAAC.

189 — Pleine mèr avec bâtiment.

M. ISSARTIER.

190 — Une Caverne de brigands. Tableau, effet de lumière.

M. JACQUAND.

191 + La jeune Mère; une jeune femme assise près d'une table tient son jeune enfant sur les genoux et le considère avec tendresse; derrière elle un jeune homme joue de la mandoline.

192 + Le Peintre et son modèle. Une jeune femme à demi-vêtue et assise dans un fauteuil, regarde un tableau posé devant elle.

193 — La Prière de l'invalide. Il est à genoux près d'un fauteuil et soutenu par une jeune fille.

194 + Introduction de Vert-Vert au couvent des Visitandines.

195 — La Bénédiction, ou le départ du conscrit.

M. JACOB.

196 — Lise, vous ne filez pas !

M. JOHANNOT (Tony).

197 — La Sieste. Tableau agréablement composé et d'un effet brillant et harmonieux.

M. JOUY.

198 — Deux jeunes Filles en extase.
199 — Jeune fille jetant des rameaux, derrière elle, sa mère debout. Tableau d'un beau caractère et d'une belle couleur.

M. JOYANT.

200 — Vue prise à Venise. Tableau vrai de couleur et de ton.

M. JOLIVARD.

201 — Paysage et cascade entre deux rochers, près de laquelle sont deux pêcheurs à la ligne et un chien. Tableau d'une jolie couleur et d'une agréable exécution.
202 — Vue des environs du Mans; sur le devant plusieurs personnages près d'une mare.

M. KIORBOE.

203 — Deux chiens de Terre-Neuve.
204 — Deux Lévriers en arrêt.

M. LAPITO.

205 — Vue de Suisse. Sur le devant un châlet, plus loin un lac au pied d'une montagne.
206 — Vue prise en Corse.
207 — Vue prise à Brientz.

208 — Vue prise en Corse sur la route de Sartène à Ajaccio.
209 — Vue de Viviers dans le département de de l'Ardèche. Tableau capital d'une belle et large exécution et d'un site pittoresque et agréable.
210 — Moulin à tan à Pontarlier.
211 — Vue d'une vallée suisse; dans le fond, un lac.

M. LANDELLE.

212 ✝ Groupe de saintes femmes. Tableau bien composé.
213 ✝ Tête de Samuel d'une belle expression.

M. LÉPAULLE.

214. ✝ L'Ecce Homo. Tableau d'une bonne couleur.
215 — Chasse du duc d'Orléans aux étangs de Commeil près du château de la Reine-Blanche.
216 ✝ Sainte Famille.

X. LE PRINCE.

217 — Un Mendiant.

M. LOUBON.

218 — Paysage avec château dans le fond. Sur le devant un valet de chiens fait tous ses efforts pour retenir deux lévriers.
219 ✝ Berger assis près de sa cabane et jouant de la musette; près de lui une jeune fille l'écoute, et derrière des moutons parqués.

Mlle LEBARON.

220 — Jeune fille la tête appuyée sur sa main.
221 — Jeune fille assise à l'église les mains jointes, dans l'attitude de prier. Dans le fond, des femmes à genoux prient.
222 — Sainte Marie protectrice des marins.

M. LESAINT.

223 † Intérieur en ruines. A droite, un escalier et un moine. Ce tableau est d'une couleur vraie.

M. LEMUD.

224 — Femme assise à terre et vêtue d'une ample draperie. Esquisse d'un ton chaud et vigoureux.

M. LEPOITEVIN.

225. † La route de Montretout. Tableau très spirituel de pensée et d'exécution.
226 † Le Repos. Une jeune fille assise à terre, près d'un mur sur lequel est posé un jeune homme soufflant sur une fleur de pissenlit. Très joli petit tableau d'une exécution précieuse.
227 — Vue prise en Hollande. Sur le devant, plusieurs personnages dans une embarcation.

M. L'EULLIER.

228 Mazeppa attaché sur un cheval sauvage et poursuivi par une hyène. Tableau d'un effet poétique et mystérieux.

229 — Chrétiens livrés aux bêtes féroces dans une arène à Rome.

M. MERCEY.

230 + Paysage, lisière de forêt. Sur le devant, plusieurs figures et des animaux près d'une mare.

231 — Paysage coupé par une rivière, près de laquelle un vieux château.

232 + Vue prise dans les marais Pontins. Sur le devant des chiens de chasse sortent de l'eau, et dans le fond, un bateau avec des chasseurs. Tableau très lumineux.

233 — Vue de Fariolo sur le lac majeur. Tableau d'une bonne couleur et d'une exécution large et énergique.

234 + Paysage avec tertre couronné d'arbres.

M. MAROHN.

235 — Le dernier morceau de pain.

M. MEYER.

236 + Marine. Vue de la plage de Saint-Malo. Tableau d'une jolie exécution et bien entendu d'effet.

M. MOZIN.

237 — Barque sur une plage.

238 + Paysan chargé d'un petit baril parlant à une femme de pêcheur assise avec ses enfants près de pièces de bois.

26

400 239 + Vue prise à Saint-Valery-sur-Somme. Plusieurs personnages sont devant des habitations de pêcheurs.

185 210 + Vue d'un canal en Belgique. Tableau joli d'effet et d'exécution.

840 241 + Le Meunier, son fils et l'âne.

M. MONTVIGNIER.

40 242 — Paysage, site de rochers, avec rivière coulant près d'une maison.

243 — Habitations de paysans entourées d'arbres. Sur le devant plusieurs personnages.

M. MULLER.

800 244 + La Lecture de Bocace. Charmant tableau de trois figures assises à terre et agréablement groupées, d'une couleur fine et brillante et de l'exécution la plus agréable.
Retiré

MURILLO (M. Béranger, d'après).

200 245 + Saint Thomas de Villaneva faisant la charité à de pauvres estropiés. Très belle copie dans le caractère de ce maître.

M. OUVRIÉ (Justin).

246 — Vue extérieure de l'église de Noël-Saint-Martin (Oise). Sur le devant un groupe de personnages entourant des jeunes mariés qui sortent de l'église.

PRUD'HON.

1500 247 + Minerve enlevant les génies de la peinture
Retiré

et de la sculpture. Au bas plusieurs petits génies qui voltigent. Très gracieuse composition de cet admirable artiste.

M. POYET.

248 — Le Repos de la Sainte Famille. Tableau bien composé et d'une charmante exécution.

M. PINGRET.

210 249 + Le Choix du poisson.
300 250 — L'attente et le Retour.

M. PHILIPPOTEAUX.

345 251 + Le Repos. Deux femmes algériennes couchées sur un divan dans l'intérieur d'un appartement mauresque. Tableau très gracieux.

400 252 + L'Amour à la fenêtre. Tableau effet de clair de lune et de lumière d'appartement, d'un effet piquant et d'une jolie exécution.

M. POSTELLE.

253 — Paysage avec habitation de paysan. Sur le devant, une mare.

M. RÉMOND.

62 254 — Paysage. Site de montagnes. Sur le devant, un ruisseau traversé par un pont rustique.
112 255 + Vue de pâturages à la Malmaison.
170 256 — Paysage. Vue de Suisse, avec châlet près d'un groupe de sapins.
12 257 — Vue du lac Nemi.

258 — Vue d'une usine à Serrières en Dauphiné.
259 + Vue du village de Loggio sur le lac Lugano. Tous les tableaux de cet artiste sont remarquables par la beauté des lignes et par une couleur énergique.

RENOUX.

260 — Vue de l'église de Mareil près Saint-Germain ; sur le devant un grand nombre de petites figures bien groupées et d'un joli effet.

M. ROEHN (Alphonse).

261 — Jeune fille donnant à manger à un petit oiseau. Tableau d'une jolie couleur, d'une exécution ferme et d'un effet piquant.

M. RICOIS.

262 + Vue des aqueducs du château de Maintenon ; dans le fond le château.
263 + Vue du glacier de Grindelvald dans le canton de Berne.

M. RAUCH (Charles).

264 — Vue du port de Cannes ; effet du soleil couchant.

M. RAVERAT.

265 — Sainte Cécile ; elle s'appuie sur un instrument et lève les yeux au ciel d'un air inspiré.

M. RENIE.

266 — Paysage; effet de soleil couché; sur le devant une rivière et des animaux qui la cotoient. Tableau d'un effet vrai.

M. RISS.

266 bis. Tête de Vierge.

M. RÉGNY.

267 — Vue prise à Sorrente; sur le devant des barques de pêcheurs à terre et plusieurs personnages les uns assis et les autres debout.

M. ROQUEPLAN (Camille).

268 — La Conversation. Tableau fin et piquant d'effet.

M. ROUSSEAU (Philippe).

269 — Groupe de gibier mort avec fusil et cornet à poudre, auprès desquels est un chien basset.

270 — Jeune fille assise sur une table ayant près d'elle un jeune enfant qui la regarde faire des bulles de savon.

271 — Paysage; route avec charrette.

M. ROUSSEAU (Théodore)

272 — Paysage avec terrain en pente sur le devant; à la suite une plaine et dans le fond les Pyrenées. Petit tableau d'une couleur ravissante et de la plus grande finesse.

M. ROUSSEAU.

273 — Route de Dampierre.

M. SCHMIDT.

274 † Les derniers Moments. Tableau bien composé et plein de sentiment.

M. STAHL. (D'après M. Paul Delaroche).

275 † La Mort du duc de Guise. Très beau dessin fait pour la gravure sous la direction de l'auteur du tableau.

M. SCHEFFER (Henry).

276 — La Méditation. Très belle tête d'étude de femme.

M. SCHAEFFER.

277 — Paysage. Vue d'un étang près de Chevreuse, sur lequel sont des canards.

M. SWEBACH (Édouard).

278 — Jockeis montés sur des chevaux qu'ils exercent à la course.

M. SIGNOL.

279 † Posée sur des nuages, la Vierge debout, l'Enfant-Jésus dans ses bras, tient d'une main la boule du monde surmontée d'une croix ; à ses côtés deux anges à genoux, l'un tenant un lis et l'autre un plateau sur lequel est posé un sacré cœur. Ce tableau, d'une composition grave et reli-

gieuse, est savamment pensé et exécuté ;
la couleur en est belle et énergique et
l'effet est d'une grande harmonie.

M. SCHOPIN.

280 † Ruth et Booz.
281 — Saint Jean prêchant.
282 ⚔ Le Jugement de Salomon.
283 † La Vierge présentant le sein à l'Enfant-Jésus.
284 † La Reconnaissance. Un moine tient la main d'une jeune fille qu'il parait voir partir avec grand'peine.
285 † Les pénibles Adieux. Une jeune fille, appuyée sur une table, tient les mains d'un moine qui parait la quitter avec regret.
286 — Aman promenant Mardochée.
287 — Joseph expliquant le songe de Pharaon, deux esquisses en grisaille.

M. TOUDOUZE.

288 — Chemin sur la lisière d'une forêt ; sur le devant le Meunier, son fils et l'Âne.

M. TURPIN DE CRISSÉ (le comte).

289 — Vue de l'église de Sainte-Marie-des-Miracles à Venise.
290 — Vue du pont et canal Saint-Moyse à Venise. Ces deux charmants tableaux sont d'une grande finesse d'exécution.
291 — Intérieur d'un couvent de moines.

M. TISSIER (Ange).

292 † Jésus portant sa croix. Tableau d'une couleur mâle et énergique; la tête du Christ est du plus beau caractère.

M. TOURZEL.

293 — Paysage avec figures.

M. VALLOU DE VILLENEUVE.

294 — Le Faux-Toupet. Un demi-vieillard veut embrasser une jeune et jolie laitière qui, en se défendant, lui enlève son faux toupet. Tableau finement exécuté et bien entendu d'effet.

295 — La belle Batelière de Brientz.

M. VERHEYDEN.

296 † Vieux troupier à la barbe grise assis près d'une table, tenant d'une main sa pipe et de l'autre un verre de bière. Tableau d'un pinceau large et gracieux.

M. VERNET (Horace.)

297 — La Servante du maréchal Gérard.

M. VANDER BURCH.

298 — Paysage et moulin à vent près d'un chemin, sur lequel est un paysan monté sur un âne.

299 — Paysage ; sur le devant une masse d'arbres, et à droite un lac couronné de montagnes.

300 — Autre paysage.

M. VANDER EYCKEN.

301 — Paysage. Hiver ; vue prise en Hollande ; sur le devant un moulin. Tableau d'une grande vérité.

MM. VERVER et LEYS.

302 — Château flanqué de tourelles au bord de l'eau. Tableau d'une grande finesse d'exécution.

M. VIDAL.

303 — Paysage. Sur le devant une pelouse et sur le second plan une rangée d'arbres et deux personnages assis à terre. Petit tableau d'une jolie exécution et d'une grande finesse.

M. WATELET.

304 — Paysage et Moulin. Dans le fond, une habitation de paysans, et au devant un maréchal qui ferre un cheval.

305 — Paysage. A droite un moulin, et dans le milieu plusieurs bestiaux, et sur la gauche deux personnages près d'une écluse. Ces deux tableaux sont d'une jolie exécution.

M. WACHSMUTH.

306 — Bivouac arabe. Effet de soleil couchant.
307 + Soldat et vivandière sur une route.
308 + Soldat français prisonnier amené devant un chef de Bédouins.
309 — Tous les articles qui auraient été omis au présent catalogue seront vendus sous ce numéro.

ORIGINAL EN COULEUR
NF Z 43-120-8

www.ingramcontent.com/pod-product-compliance
Lightning Source LLC
Chambersburg PA
CBHW030116230526
45469CB00005B/1663